U0143362

历代法书掇英

董其昌闲窗论画卷

历代法书掇英编委会 编

浙江人民美术出版社

前 言

法书又称法帖，是对古代名家墨迹，以及可以作为书法楷模的范本的敬称。中华文明史上留下了浩如烟海的碑帖，成形之书，始于三代，盛于汉魏，而后演变万代。编者敬怀于历代书法巨擘的尊崇，从中选取流传有绪的墨迹名帖，以飨读者。

董其昌生于明世宗嘉靖三十四年（一五五五），卒于明思宗崇祯九年（一六三六）。华亭（今上海松江）人，故称董华亭；字玄宰，号思白，又号香光居士。死后谥文敏，故又称董文敏。与邢侗、米万钟、张瑞图均善书法，人称『明代四大家』，与米万钟齐名，人又称『南董北米』。

董其昌出身卑微，家中只有二十几亩薄田。虽天才俊逸，却在科场屡屡受挫，只能以教书为生。直到万历十六年（一五八八）才在第三次秋闱中及第，次年在京城春闱中高中进士，又从当时三百四十七名进士中被选进翰林院，充任庶吉士，由此开始了他大半生的宦海生涯，登上了其人生的巅峰。其家亦从小康人家一跃成为拥有良田万顷、游船百艘、房屋千间、势压一方的首富。直到崇祯六年（一六三三），已是耄耋之年的他多病缠身，乃上书请求告老还乡。崇祯皇帝特诏赐其为太子太保，从一品的荣誉头衔，『特准致仕驰驿归里』。

说起董其昌，其实他在书法上并没有天分，十六岁时的府学考试，尽管他文章写得锦绣灿然，但主考官袁洪溪认为他的字实在太蹩脚，把他降为第二。自尊心极强的董其昌从此发愤临池，在书法上下足了功夫。据他在《画禅室随笔》中说：『初师颜平原《多宝塔》，又改学虞永兴。以为唐书不如晋、魏，遂仿《黄庭经》及钟元常《宣示表》、《力命表》、《还示帖》、《丙舍帖》。凡三年，自谓逼古，不复以文徵仲、祝希哲置之眼角，乃于书家之神理，实未有入处，徒守格辙耳。比游嘉兴，得尽睹项子京家藏真迹，又见右

军《官奴帖》于金陵，方悟从前妄自标评。譬如香岩和尚，一经洞山问倒，愿一生做粥饭僧，余亦愿焚香笔研矣。」董其昌四十岁以后

刻意临仿米芾，五十岁则在赵孟頫身上下力最多，到晚年则孜孜不倦地临习《阁帖》。此外，董其昌除了在项子京家鉴赏了其所藏晋唐

墨迹，还在京城大收藏家韩世能家目睹了大量的宋、元遗墨；与徽州著名收藏家吴廷订交，欣赏到更多的名家真迹。心摹手追，见多识

广，博取多采，转益多师，终于形成了淳淡儒雅、奇宕潇洒、超尘脱俗、婉约隽美的董氏书风，得到了人们的高度评价。周之士说：

『六体八法，靡所不精，出乎苏，入乎米，而丰采姿神，飘飘欲仙。』董其昌曾把自己的书法艺术与赵孟頫作过比较：『余书与赵文敏

较，各有短长：行间茂密，千字一同，吾不如赵；若临仿历代，赵得其十一，吾得其十七。又赵书因熟而得俗态，吾书因生得秀色。吾

书往往率意，当吾作意，赵书亦输一筹，第作意者少耳。」此评确实恰如其分。

董其昌除了在书法方面的成就外，其山水画古雅秀润，意味隽永；其诗清丽自然，婉约蕴藉；其文洋洋洒洒，妙趣横生，尤其是在

书画鉴定上眼力不俗，堪称一绝。

董其昌一生非常勤奋，创作了难以数计的书法作品。他的小楷既有绵里裹铁的质感，又有疏淡洒脱的韵律，最有名的有《闲窗论

画》、《乐毅论》、《阴符经》、《法卫夫人册》等。

《闲窗论画》，明董其昌书于天启五年（一六二五），小楷，行书，纵二十五厘米，横十二厘米，广东省博物馆藏。是帖笔法轻

捷，多用渴笔，颇有董氏书法气度，乃其上乘之作。

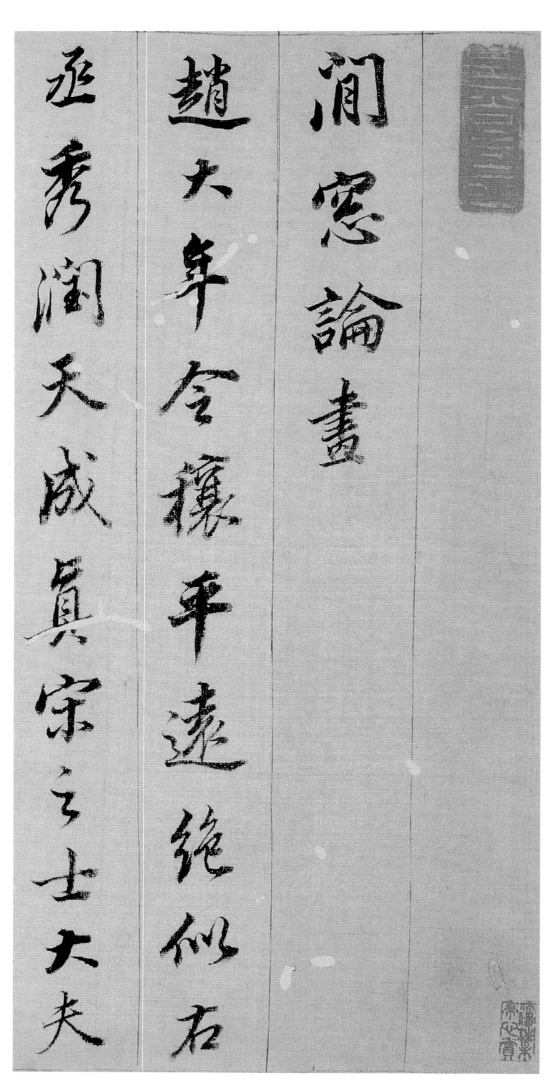

閒窗論畫

趙大年令穰平遠絶似右丞秀潤天成真宋之士大夫

闲窗论画　赵大年令穰。平远绝似右丞。秀润天成。真宋之士大夫

画。此一派又传为倪云林。虽工致不敌。而荒率苍古胜矣。今作平远及扇头小景。一以此两家为宗。使人玩之不穷。

画此一派又传为倪雪林

王叙示散而荒率苍古胜

矣今作平远及扇头小景一

以此两家为宗使人玩之不穷

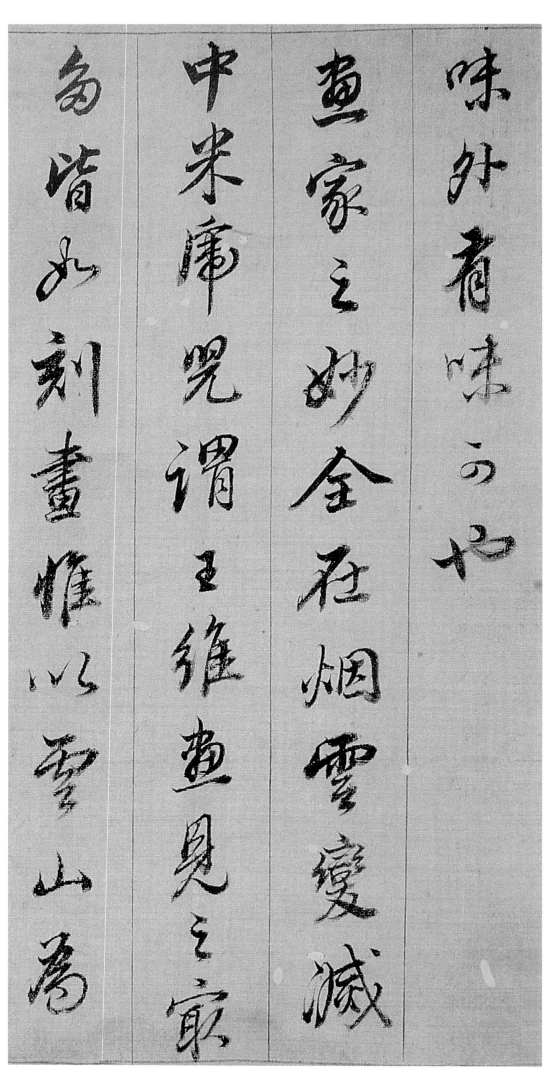

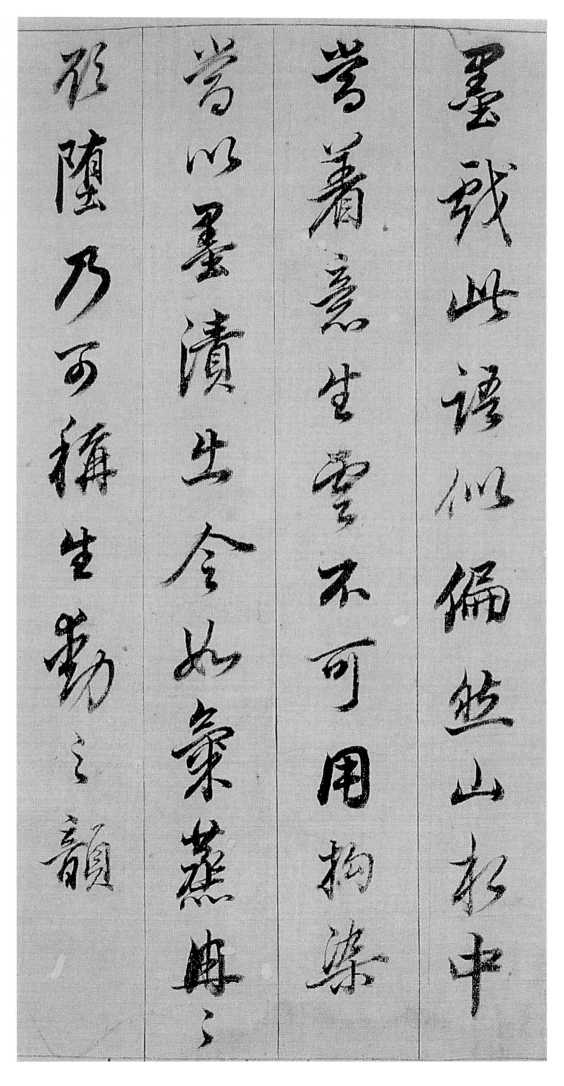

墨戏。此语似偏。然山水中当著意生云。不可用构染。当以墨渍出。令如气蒸冉冉欲堕。乃可称生动之韵。

昔人评赵大年画得胸
中著千卷书更佳又大年以
宋宗室不得游安生一新
境辄目之曰又是上陵回也

行万里路不读万卷书看

不得杜诗画道亦尔马远夏

圭辈不及元季四大家观王

叔明倪云林姑苏怀古诗可

行万里路。不读万卷书。看不得杜诗。画道亦尔。马远。夏圭辈不及元季四大家。观王叔明。倪云林姑苏怀古诗可

知矣。山之轮廓先定。然后皴染。今人从碎处积为大山。此最是病。古人运丈许大轴。只三四

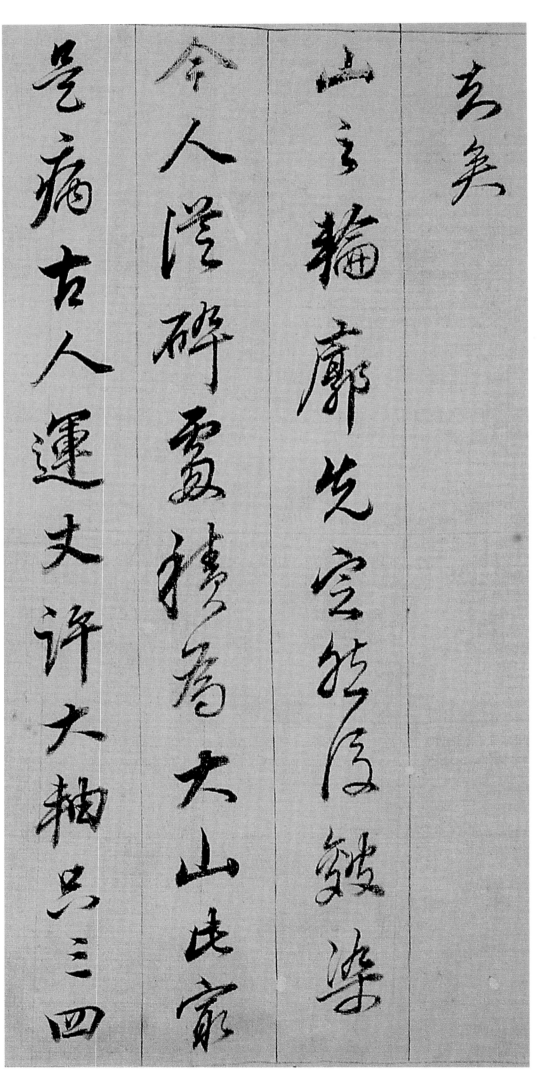

玄矣

山之轮廓先定然后皴染

今人澄碎叠积为大山此寔

岂病古人运丈许大轴只三画

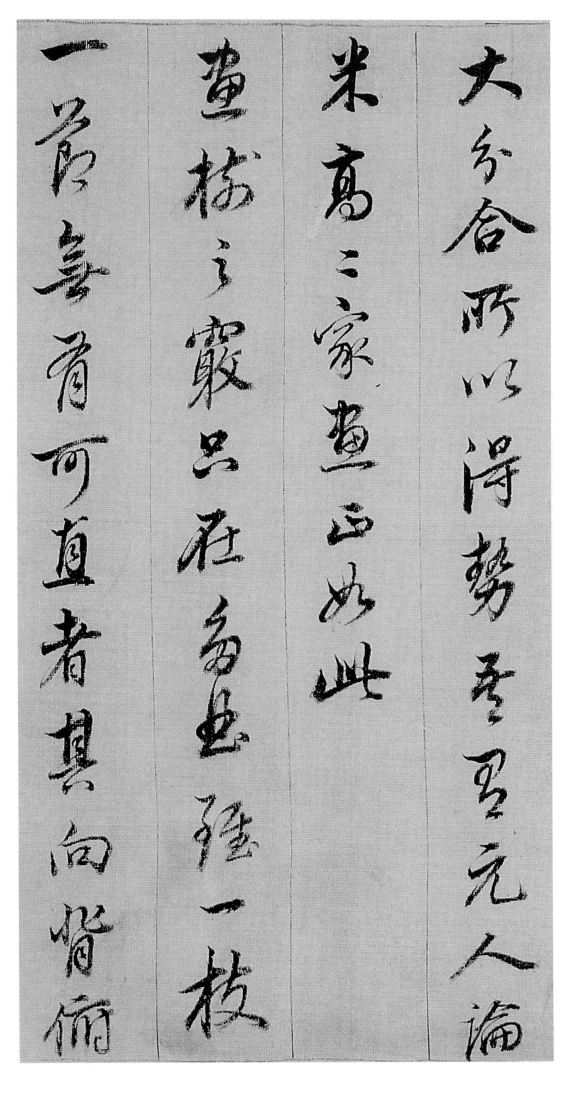

大分合。所以得势。吾有元人论米。高二家画。正如此。画树之窍只在多曲。虽一枝一节。无有可直者。其向背俯

大分合所以得势吾元人论

米高二家画正如此

画树之窍只在多曲虽一枝

一背无背可直者其向背俯

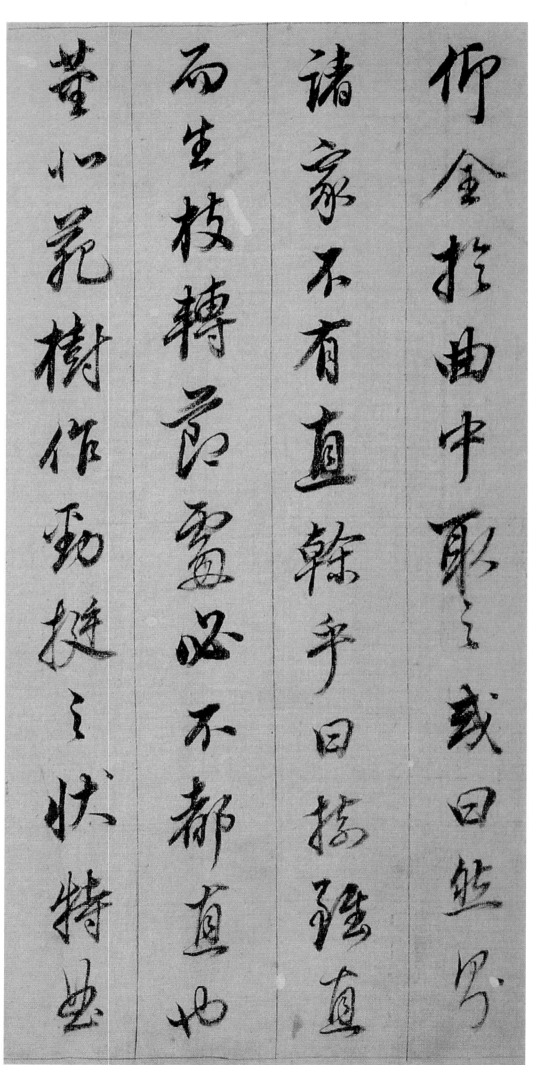

仰。全于曲中取之。或曰然则诸家不有直干乎。曰树虽直。而生枝转节处必不都直也。董北苑树作劲挺之状。特曲

处简耳。李营丘则千屈百折无复直树矣。枯树最不可少。时于茂林中见乃苍秀。

雪耳李营丘多虑

折无复直树矣

枯树最不可少时于茂林中

见乃苍秀

椿槐桧柏杨柳椿槐以攒

森森至妙要画树头与面

面条差一出一入一肥一瘦要

古人以墨画圈沈圈而点缀正

14

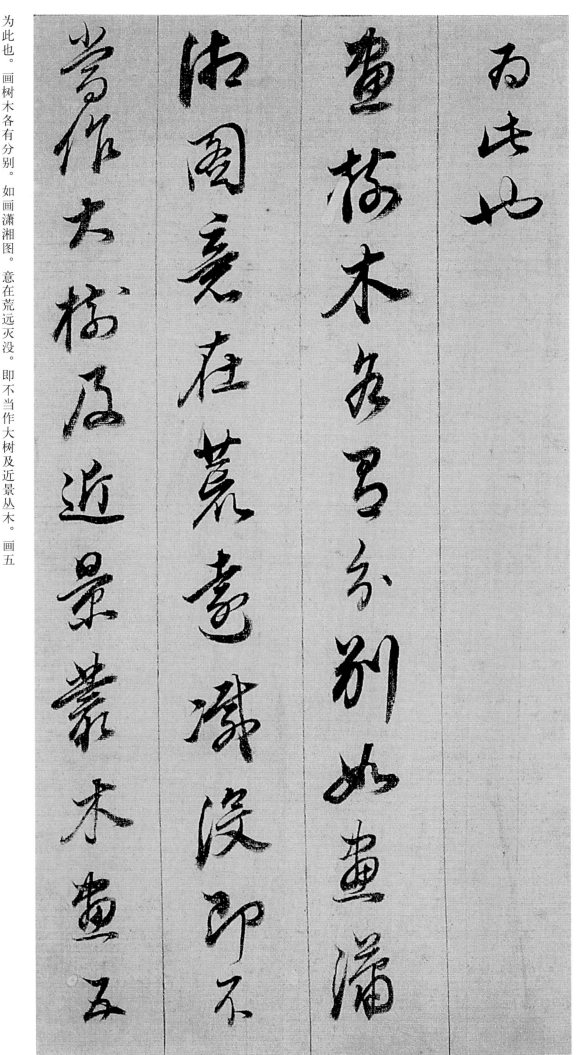

为此也。画树木各有分别。如画潇湘图。意在荒远灭没。即不当作大树及近景丛木。画五

岳亦然。如画园亭景。可作杨柳梧竹及古桧青松。若以园亭树木移之山居。便不称矣。若重山复嶂。树木又别当直枝直

岳亦然如画园亭景亦作杨柳

梧竹及古桧青松以园亭

梧木移之山居便不称矣

山复嶂树木又别当直枝直

乾為用攢點波此相籍糝糊攢蔥似入林弓猿嘯者乃稱至春夏秋冬風晴雨雪之變又不在言也

干。多用攒点。彼此相籍。望之模糊郁葱。似入林有猿啼虎嗥者。乃称。至春夏秋冬风晴雨雪之变。又不在言也。

画家以古人為師已是上乘

進此當以天地為師每朝起看

雲氣變幻可收入筆端吾嘗

行洞庭湖推篷曠望儼然

画家以古人为师。已是上乘。进此当以天地为师。每朝起看云气变幻。可收入笔端。吾尝行洞庭湖。推篷旷望。俨然

米家墨戏。又米敷文居京口。谓北固诸山与海门连亘。取其境为潇湘白云卷。故唐世画马入神者曰。天闲十万匹。皆画

米家墨戏。又米敷文居京口。谓北固诸山与海门连亘。取其境为潇湘白云卷。故唐世画马入神者曰。天闲十万匹。皆画马入神者曰天闲十万匹皆画

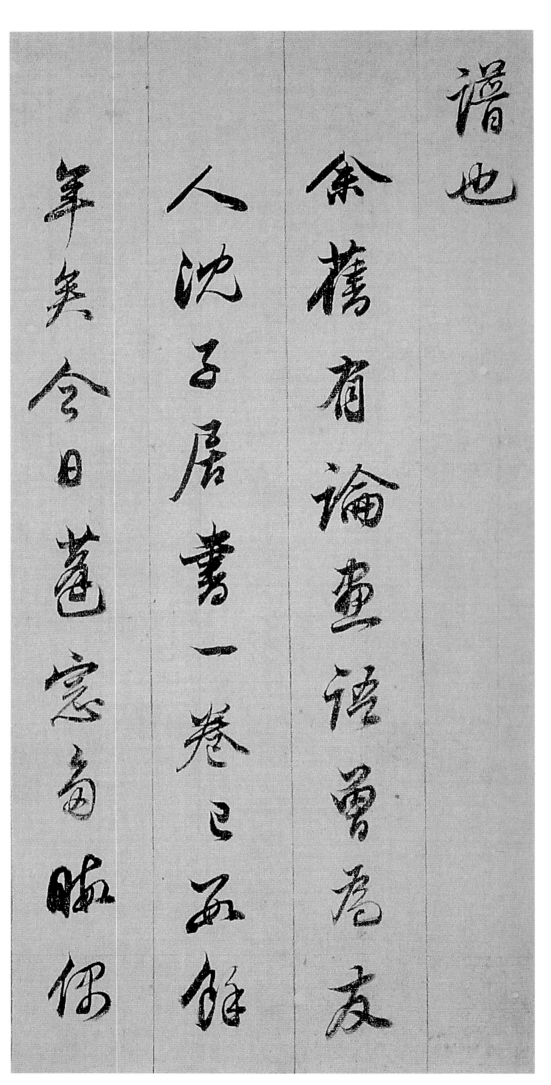

谱也。余旧有论画语。曾为友人沈子居书一卷。已数余年矣。今日蓬窗多暇。偶

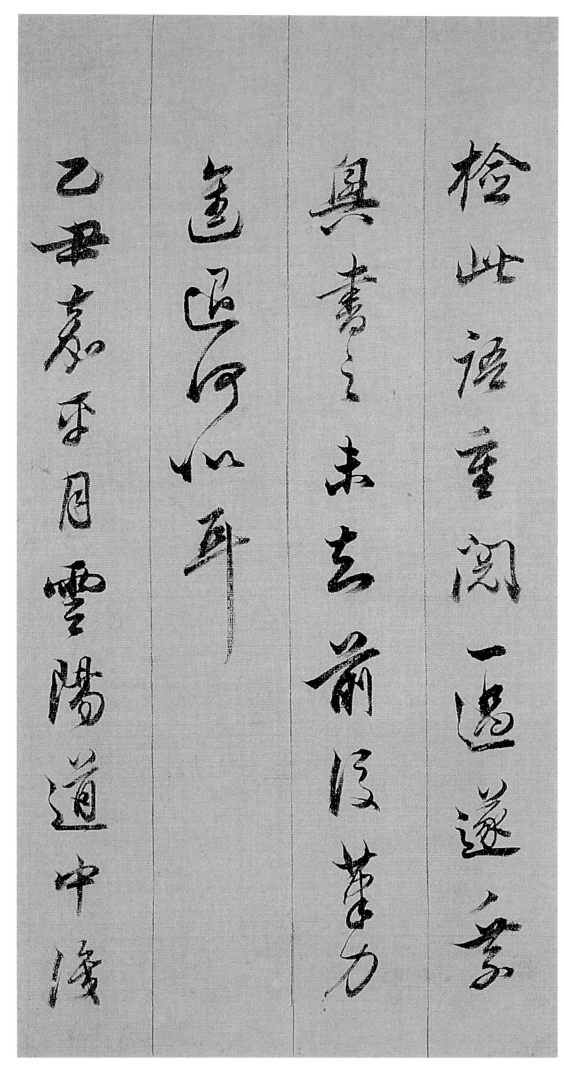

检此语。重阅一过。遂乘兴书之。未知前后笔力进退何如耳。乙丑嘉平月云阳道中识。

检此语重阅一遍遂乘

与书之未去前後笔力

进退何以耳

乙丑嘉平月雲陽道中識

董其昌。

董尚書畫論語皆晉人口吻若揮塵而談書

法出入河南北海間另有手腕不拘々於矩步涓

濯秀媆濯々如春月柳當公廡睹時余與相習態

度嫣然非火食者流其俊儷大都類其人後愈尊

顯余區跡衛泌遂風馬牛未卜品一如其初然此

册為乙丑所書已晚歲風韻猶是當年

壬午重陽雙樹龕登高湯題 文從簡

閒窓論畫

趙大年令穰

亟秀潤天成真

畫此一派大傳寫
王鐵不敬而荒
矣今作李唐及

味外者味

画家之妙全者

中染庵兒謂生

戟此谭似偏越

君多生雪不可

墨清生今如豪

流子卷書重陸又

宝不得遠遊

月之日又見
日又見色土陸

廓然空

今人淫群書堆積

岂痛古人運夫許

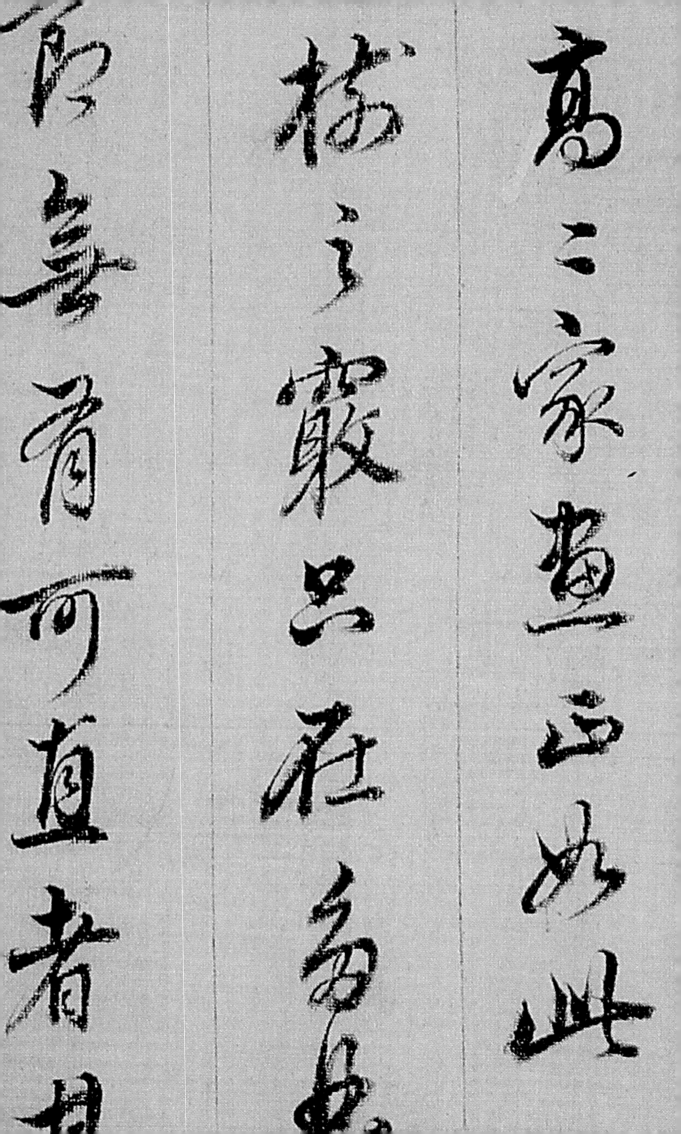

諸家不有直辣

而生枝轉為雪

望小花樹作勒

進此當以天地為
雲章奮幻而收
新洞庭涵挂楚

竹及古檜青松

木稍之山居便不种

複嶂梅木又別

图书在版编目（ＣＩＰ）数据

董其昌闲窗论画卷 / 历代法书掇英编委会编. -- 杭
州 ：浙江人民美术出版社，2020.12
　（历代法书掇英）
　ISBN 978-7-5340-7981-8

　Ⅰ．①董… Ⅱ．①历… Ⅲ．①行书－法帖－中国－明
代 Ⅳ．①J292.26

中国版本图书馆CIP数据核字(2020)第014730号

丛书策划：舒　晨
主　　编：童　蒙　郭　强
编　　委：童　蒙　郭　强　路振平
　　　　　赵国勇　舒　晨　陈志辉
　　　　　徐　敏　叶　辉
策划编辑：舒　晨
责任编辑：冯　玮
装帧设计：陈　书
责任校对：黄　静
责任印制：陈柏荣

历代法书掇英
董其昌闲窗论画卷
历代法书掇英编委会　编
出版发行　浙江人民美术出版社
地　　址　杭州市体育场路 347 号
电　　话　0571-85105917
经　　销　全国各地新华书店
制　　版　杭州新海得宝图文制作有限公司
印　　刷　杭州捷派印务有限公司
开　　本　787mm×1092mm　1/12
印　　张　3
版　　次　2020 年 12 月第 1 版
印　　次　2020 年 12 月第 1 次印刷
书　　号　ISBN 978-7-5340-7981-8
定　　价　42.00 元
如发现印装质量问题，影响阅读，请与出版社
营销部联系调换。